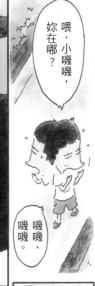

喂，小嘰嘰，妳在哪？

嘰嘰、嘰嘰。

找到了～～

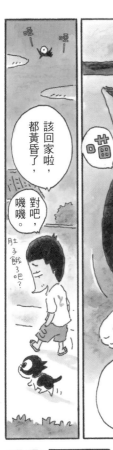

該回家啦，都黃昏了，對吧，嘰嘰。

肚子餓了吧？

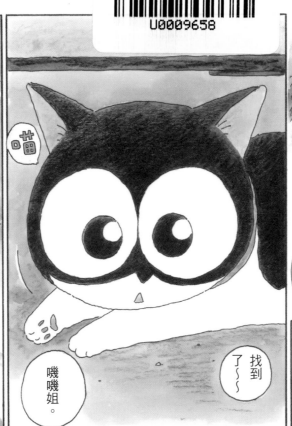

嘰嘰姐。

唉～好不容易才把她帶回來，又跑了……

沮喪

啊，小嘰嘰，回來啊！come back，嘰嘰姐！

跟蹤

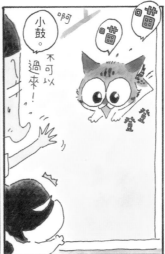

啊，小鼓。不可以過來。

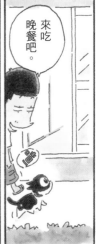

來吃晚餐吧。

為什麼貓都叫不來 3

目 錄

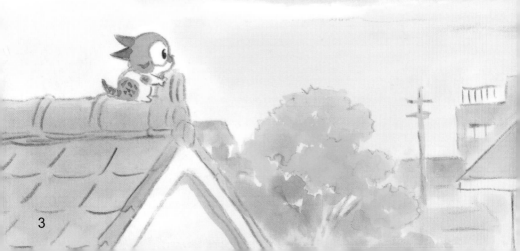

第1章　小嘰嘰容身之處

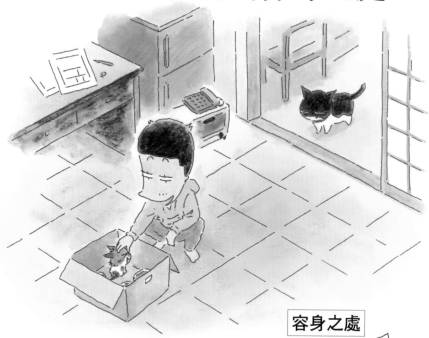

容身之處

有得
必有失。

撿到小鼓一個禮拜了。

小嘰嘰的神經
一直繃得很緊。

小鼓，
妳要幹嘛？

對不起
稿子要稍微
延一下……

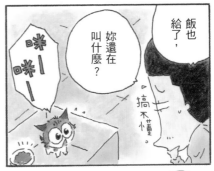

飯也
給了，
妳還在
叫什麼？

搞不懂。

小鼓在家裡找到
自己的容身之處，
小嘰嘰卻
因此失去了安身之處。

啊
忘了
小嘰嘰
的飯。

喵嗚

對了，
小鼓的…啊，
是說小貓的
收養人……

找得
怎麼樣了？

啊啊
電話。

鈴鈴鈴鈴

知道
了……
我會再拜託
其他人。

小嘰嘰10歲了，
我不能在這時候
奪去她的容身之處。

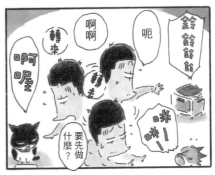

鈴鈴鈴鈴

啊啊
喵嗚

轉來

啊啊

呃

喵嗚

要先做
什麼？

哇哈哈哈 差一點黑好可惜
翻倒

成長

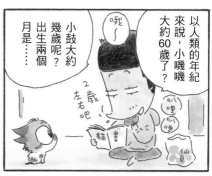

以人類的年紀來說，小嘰嘰大約60歲了？

小鼓大約幾歲呢？出生兩個月是……

哦—

2歲左右吧

貓圖畫

哈囉小鼓

1歲

我幫妳抓，抓得很快就抓得到啦！

好了好了

嗚一嗚一

來

她想抓耳朵，這是第一次呢！

啊

舉舉

小鼓，慢慢地妳就什麼都會啦！

嘰嘰跟小黑那時候是怎麼樣呢？

他們好像常常互舔。

抓抓抓

呼嚕呼嚕呼嚕

舒服嗎？小鼓。

加油、加油，小鼓。

被鼓脹的肚子擋住了

哈囉

真希望能看著小鼓成長。

忽然，我閃過這樣的想法。

呼嚕 呼嚕

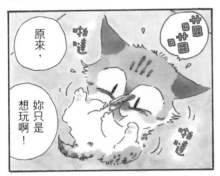

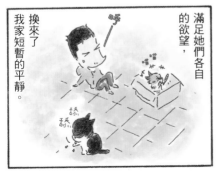

短暫

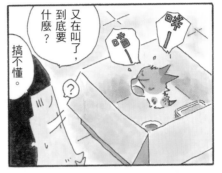

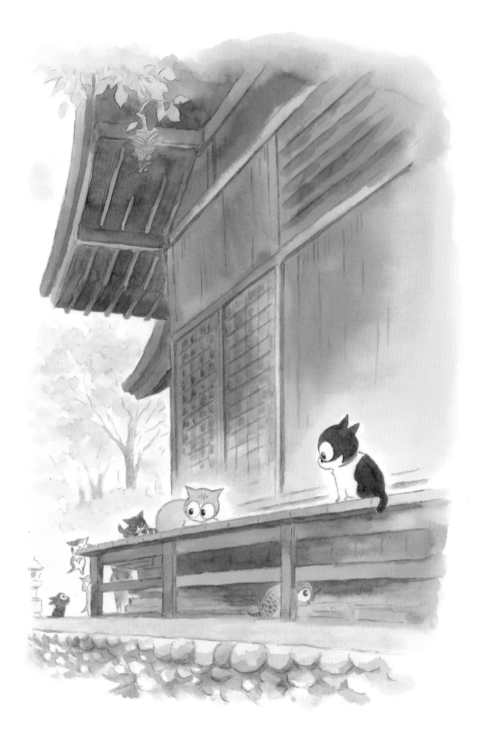

為什麼貓都叫不來 3

杉作
Sugisaku

第2章　屁

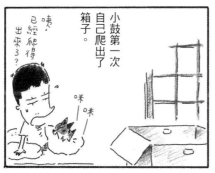

11

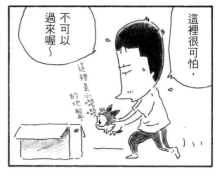

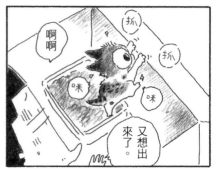

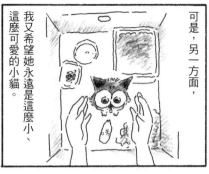

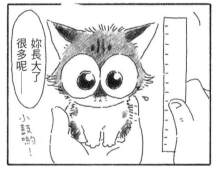

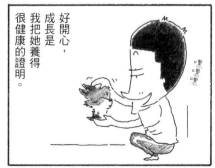

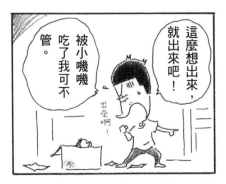

定住不動

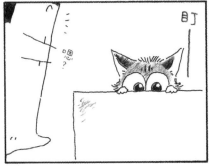

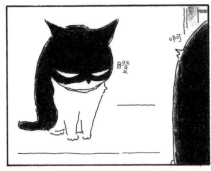

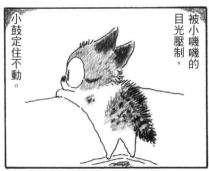

哇哇

糟了！

接納

咦？

小嘰嘰隨便都可以把小鼓弄死，她卻沒有動手。

哇

去小嘰嘰那裡了。

感覺是百般不情願地接納了小鼓……

屁

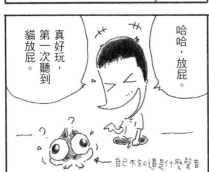

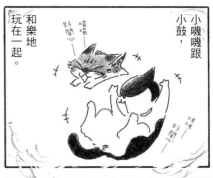

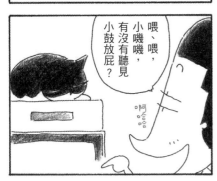

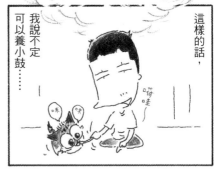

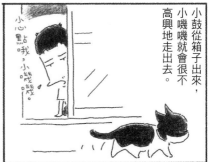

梳子

很多貓跟第二隻貓之間都會出現問題，你要想辦法解決。

好的

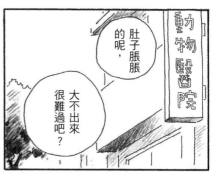

肚子脹脹的呢，大不出來很難過吧？

動物醫院

聽說沾上彼此的味道，有些貓就會變成好朋友呢，你可以用梳子。

沒錯。

我知道了。

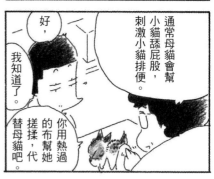

通常母貓會幫小貓舔屁股，刺激小貓排便。

好，我知道了。

你用熱過的布幫她搓揉，代替母貓吧。

啊，你看！

啊

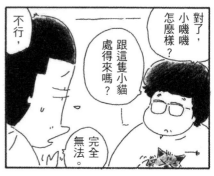

對了，小嘰嘰怎麼樣？

跟這隻小貓處得來嗎？

不行，完全無法。

大了、大了。

太好了，小鼓，大出來了，

哈哈哈哈。

18

三天三夜

唷，聞出來了嗎？

聞聞

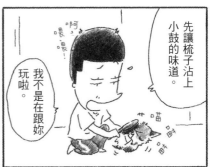

先讓梳子沾上小鼓的味道。

我不是在跟妳玩啦。

阿、晨、晨！

喵喵喵

這樣重複了三天三夜。

舔舔舔

別在這嘛別在這嘛

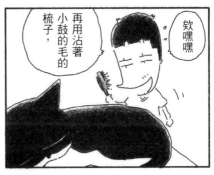

欸嘿嘿

再用沾著小鼓的毛的梳子，

第四天

來。

呼嗚嗚嗚嗚嗚嗚嗚

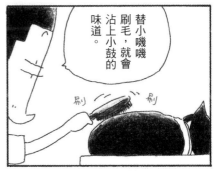

替小嘰嘰刷毛，就會沾上小鼓的味道。

刷 刷

結果令人悲哀。

哎呀？

呼嗚嗚嗚嗚嗚嗚嗚

好奇地

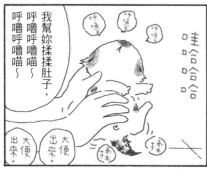

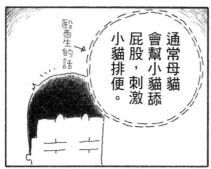

如果小嘰嘰像母貓那樣，舔小鼓的屁股，說不定會喚醒小嘰嘰的母性，從此跟小鼓相處融洽。

小嘰嘰被撫摸，就一定會整理自己的毛。

嗚嗚

舔舔舔

可是

小嘰嘰如果咬她或抓她，就很慘了。

五

快速

逃

嘰嘰～嘰嘰～

呀呼！

美貓

嘰嘰姐～

失撑她捧啊

嘖

嘖

可啊

用骯髒的手摸了她。

撫摸

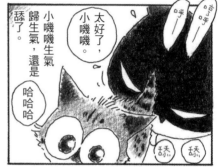

第3章 第一次約會

減半

我約了小梅，算是約會吧？

哇，太棒了！

她OK了！

謝謝你的伊媚兒。我也很想跟你見面，好好聊聊。

我邀她「兩人去喝茶」，她給了我回覆。

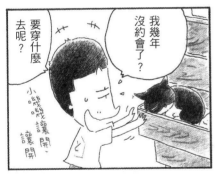

我幾年沒約會了？

要穿什麼去呢？

小梅把眼睛睜開，嘴巴也張開了。

啊

等一等

啊

嘿啦 嘿啦

耶—耶耶耶

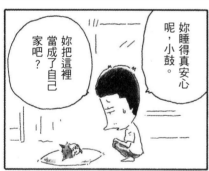

去休閒流行服裝店買衣服。

歡迎光臨。

呃

好貴

10000円

不習慣買衣服，腋下都汗溼了。

1萬2千圓

萬年夾克

配運動褲

最後，還是去了大賣場的男士服裝區。

Nagasimaya

顧客

春壯大

還是穿看起來比較年輕的休閒服吧。

小六歲左右

小梅比我小，

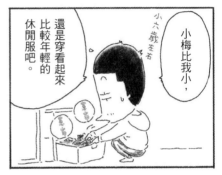

白色夾克

4980円

紅格子襯衫

1980円

休閒服應該是……

不扣釦子吧？

應該是

鬆垮

樟腦丸臭味

領子有破洞

皺巴巴

藍色牛仔褲

總共不到一萬兩千圓。

這是我能力範圍內的裝扮。

4980円

深藍色牛仔褲

小梅很正經。

我還是穿保守一點吧？

領子有汙漬

別人給的淺藍色襯衫

綿長褲

深灰色

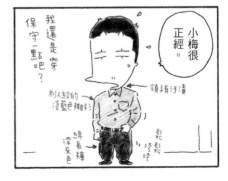

存在

小鼓的視線總是跟著小嘰嘰。

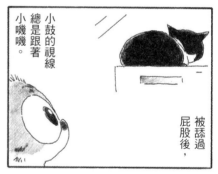

被舔過屁股後，

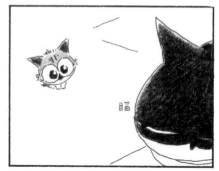

28

乖乖、

好無情的臭嘰嘰啊。

在小鼓的心中，小嘰嘰是怎麼樣的存在呢？

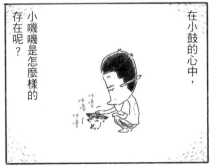

大合唱

花斑貓跟
孩子們

30

岔路

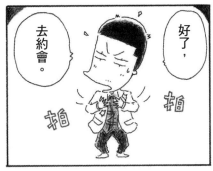

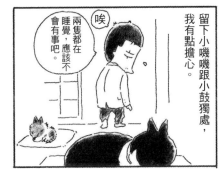

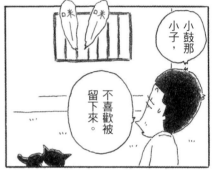

密密麻麻

聖代　　　冰咖啡

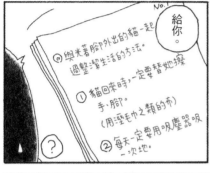

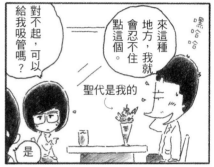

PO、PO、PO

對她隱瞞小鼓（POKO）的事，我一直很在意，如刺在喉。

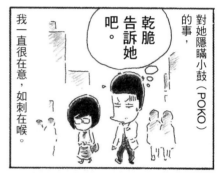

乾脆告訴她吧。

趁這個機會！

那、那個，小嘰嘰好嗎？

我們兩個怎麼樣都聊不起來。

還、還有，

其實，

PO鴿子嗎？

其他情侶，看起來比我們幸福多了。

杵

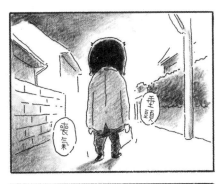

36

第4章 我們的幸福

過門不入

我們要登記結婚，是租的，搬去獨棟的房子了。

隔壁的阿松

你好

那麼，也要跟小咕說再見了。

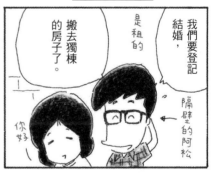

咦，太棒了！

要結婚了啊

恭喜！

謝謝。

哇

啪啪啪啪

小嘰嘰，她還好嗎？最近都沒看到小嘰嘰。

說到小嘰嘰啊……

39

小鼓開始在屋內走來走去後，小嘰嘰就很少回家了。

哦，保重了。

再見

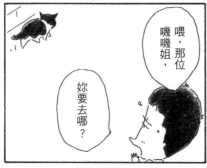

喂，那位嘰嘰姐，妳要去哪？

好羨慕～看起來好幸福。

兩個人閃閃發亮

一隻是幸福地等著搬家的小咕，妳家在這邊啊～

一隻是經過自己的公寓，過門不入的小嘰嘰。

飼主們的境遇卻大不相同。

不禁深深覺得，雖然住在同一棟公寓，

小咕，也恭喜你了。

新家一定很寬敞，很舒服。

咕

40

最初也是最後

阿松、小咕

搬家的日子。

謝謝你這些日子的照顧。

我才要謝謝你哩！

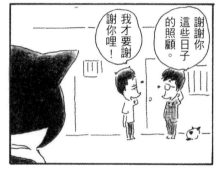

小咕，走啦！

洗衣機的痕跡

搖搖

甩甩

啊

嘰嘰

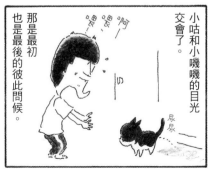

小咕和小嘰嘰的目光交會了。

那是最初也是最後的彼此問候。

尿尿

妖怪

這傢伙
想吃了
我的耳朵？

萬籟俱寂
的三更半夜。

手掌大的小貓，
凍
這傢伙
總不會是
妖怪貓吧？
我
我
會被
吃了
看起來很恐怖。

唔哇哇！
跳起
幹嘛、幹嘛？
翻滾

42

小小的小鼓，一定是把小嘰嘰當成了親生母親。

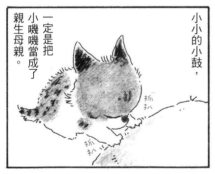

結果，她把我當成了母親的替代品。

把我的耳垂，當成了乳頭。

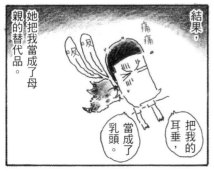

教訓

很快。

小貓的成長

我在工作，不能陪妳玩。

不行不行。

小鼓來我家已經三個禮拜了。

啊

尾巴變長了，頭上的毛也順了。

拉拉

咪

於是跟小鼓嬉戲起來。

我想起小黑正愛玩時，我對他很嚴厲，

只玩三分鐘哦！

來

咪咪

44

小梅的報告
與光著腳外出的
貓一起過整潔生活
的方法。

就要照這份報告去做。

想要討小梅歡心，跟她結成正果，

首先，

從外面，

回來時，

要擦腳。

喔，回來了！

肚子餓就會回來一下

算了，接下來，每天都要認真吸塵。

啊，等一下！小嘰嘰

幸福

原諒我，小嘰嘰，開門啊。必須把妳養在室內，我們才有幸福。

我下定決心，下次小嘰嘰回來，就把她養在室內。

等、等等。是吧？要尿尿嗎？我要到處尿尿哦。我要尿尿。

來，小嘰嘰專用的大廁所！

47

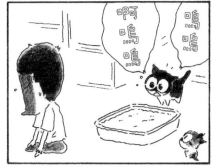

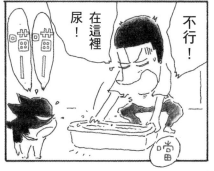

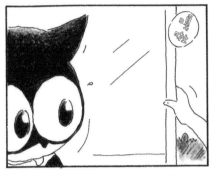

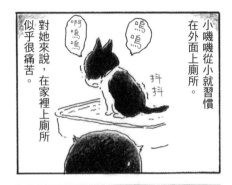

小嘰嘰從小就習慣在外面上廁所。對她來說，在家裡上廁所似乎很痛苦。

妳去吧。

沒關係小嘰嘰

我第一次看到小嘰嘰邊哭邊上廁所。

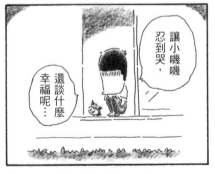

讓小嘰嘰忍到哭，還談什麼幸福呢…

50

第5章 收養人

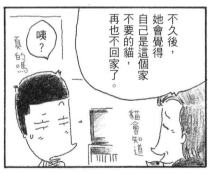

不久後，
她會覺得
自己是這個家
不要的貓，
再也不回家了。

咦？

真的嗎

貓會知道

眼神

她吃醋啦。

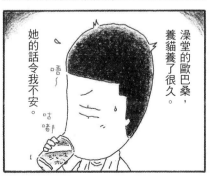

她的話令我不安。

澡堂的歐巴桑，
養貓養了很久。

唔～

咕嘟

因為你
太疼愛
撿回來的貓，
所以她就
不回家了。

我沒那麼疼愛
那隻貓啊。

咕嘟

歐巴桑
請的飲料

我沒有

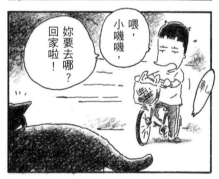

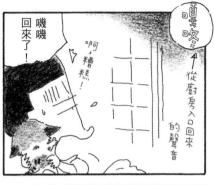

藉口

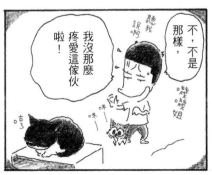

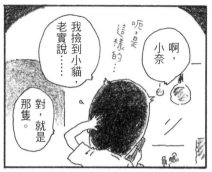

啊，小奈，那隻，就是。

老實說，我撿到小貓⋯⋯

呃，是這樣⋯⋯

對，就是。

不知便是福

優柔寡斷又樂觀的我，總是期待著哪天小嘰嘰會接納小鼓，一起過著和樂融融的生活。

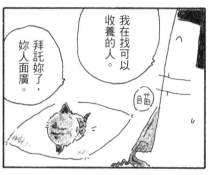

我在找可以收養的人。

拜託妳了，妳人面廣。

喵。

對不起，這張可以貼在這裡嗎？

咦？

動物醫院

這件事不要告訴小梅。

咦？

啊，還有⋯

因為她叫我不要把貓撿回家。

還是沒辦法養嗎？

是的。

小鼓。

或許不知便是福吧？

看到小鼓幸福的睡相，我就心痛。

我想更正式尋找收養人。

是嗎？

那也沒辦法⋯

幻影

有時
看到身體
比較長、很像
小黑的黑貓
我會以
為是小黑
的幻影。

收養人

朋友葉加瀨通知我，有人想收養小貓。

咦？我的粉絲？

真的嗎？

哦

啊，你好

我是杉作。

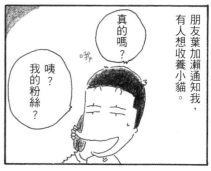

葉加瀨說那個人是來他的部落格，留言說自己是我的漫畫粉絲。

去喝酒？

跟粉絲喝酒嘛……

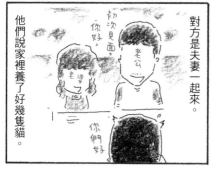

對方是夫妻一起來。

他們說家裡養了好幾隻貓。

初次見面，你好。老婆婆

老公……

你們好

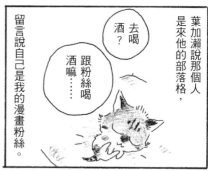

老實說，我不太想跟特定的粉絲喝酒，可是這是透過朋友的介紹。

而且是為了收養的事。

嗯，我知道了。

我會去。

可是，聊了很久，就是沒聊到「收養」的事。

漫畫這樣那樣……

說了一堆無關緊要的話……

咦？

咦、

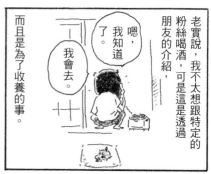

60

我毅然而然自己切入主題。

不久前，

我撿回小貓，

小嘰嘰很生氣。

哈哈哈

拉麵

便利商店

那就麻煩了

這時候，

要對先來的貓……

這個那個

這樣那樣

哦、

哦…

24H

聊了很久，都聊不到收養的事。

結果，直到最後，我都沒說出「請收養小鼓」這句話。

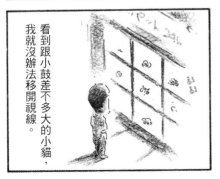

看到跟小鼓差不多大的小貓，我就沒辦法移開視線。

事實

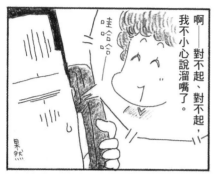

啊——對不起、對不起，
我不小心說溜嘴了。

哇哈哈哈

果然

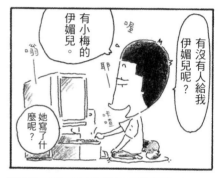

有沒有人給我
伊媚兒呢？

有小梅的
伊媚兒。

她寫了什麼呢？

喔

嗯

耶

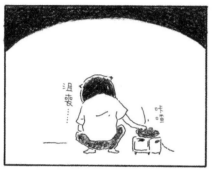

沮喪……

咔嚓

該怎麼對
小梅說呢？

一定是
生氣了。

她只寫
了三行

瞞著她，罪加一條

唔

聽說你把那隻小貓撿回家了……

嘎

我想寫伊媚兒向她解釋，

可是，想不出好文章……

09

咻

鈴～

小梅怎麼會
知道？

誰說的？

啊

難道是小茶？

62

呃，對、對不起，我現在沒空跟妳說話，

我必須去救她。

那時候也一樣，只有我能救她！

混帳——！！快滾！

嘰嘰！

啊

走開

啊

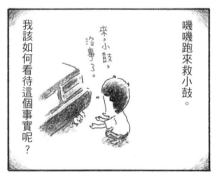

嘰嘰跑來救小鼓。

我該如何看待這個事實呢？

沒事了。

來小鼓，

第 6 章　小梅生氣了

遠遠地

總之，這次……

呃，如此……

對不起……

對不起。

先向她道歉吧……

送出吧！

不看不看

不看

我和小嘰嘰把小鼓從惡漢（？）手中救了出來。

3分鐘後。

咦？

已經回信了。

電腦

冷靜下來後，我才想到，我對小梅大吼大叫……掛了電話……事情的嚴重性。

還是算了吧。

為什麼不告訴我，你撿了小貓？

咦？

見個面，好好聊聊？

真的嗎？傷腦筋……

我跟小梅約好這個禮拜天見面。

你找小奈和其他人商量小貓的事，就是不告訴我……

不是啦，我是想妳可能不想聽，討厭貓的事。

喂

屬光

我不討厭貓！

甚至可以說是喜歡！

喔？

原來有人不養貓，卻喜歡遠遠地看著。

呃，

妳生氣了嗎？

對，我很生氣。

68

多了一個人

請問…

怎麼了？

啊，沒什麼。

我怕鳥，尤其是野鳥，我怕有細菌。

咕咕

放心，不會啦，這世上的人都在吃雞肉*啊。

那…

不一樣吧…

妳看

編註：在日語中，「鳥」和「雞」的漢字與發音皆相同。

雞肉串燒

太好了，誤會解開了。

對不起。

不會。

是我不好。

跟他在一起，感覺很放鬆。

快步

咦？

我們之間的距離，好像比以前縮短了。

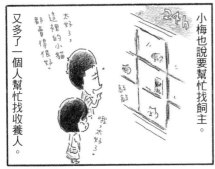

小梅也說要幫忙找飼主。

又多了一個人幫忙找收養人。

太好了，這裡的小貓都賣得很好。

24h

哎太好了~

咦？

快步

本質

可是，
她對小鼓的態度還是一樣。

搞不懂這傢伙

小嘰嘰救過小鼓。

靠近

舔 舔

咚

喵

咕咻

70

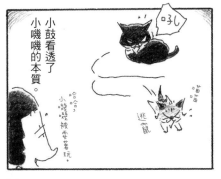

獸性

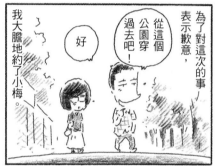

沒有養貓，卻可以看到街頭巷尾的貓，這種人很希罕。

這一帶很多貓呢。

啊，那裡也有。

為了對這次的事表示歉意，從這個公園穿過去吧！我大膽地約了小梅。

好

你怎麼了？

呃

為何？

為何？

為何？

五～

為什麼？

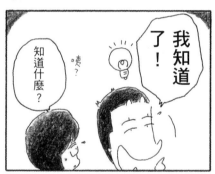

知道什麼？

咦？

我知道了！

啊，那裡有貓。

咦？

啊，真的耶！

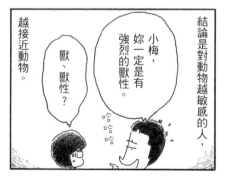

越接近動物。

結論是對動物越敏感的人，小梅，妳一定是有強烈的獸性。

獸、獸性？

哈哈哈

啊，那邊也有。

咦？

在哪？

預感

73

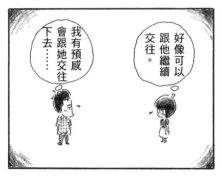

去處

啊
喂？
上次麻煩你了。
是為了收養人的事，把粉絲介紹給我，一起去喝了酒的朋友葉加瀨。
找到收養人了？

是。
這次確定嗎？

啦啦啦～
下次要去哪約會呢？
嘿嘿
絕不會看漏的

啊，當然，
拜託你了。
啊
地點是哪裡？

啪
喵
跳

你說八丈島？
我不太清楚那地方
好，再詳談。
好
麻煩你了。
咔嚓

別這樣，小鼓。
會會會會會金金金金金金金金金
啊，會不會是小梅呢？
好痛
喵

75

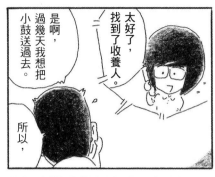

太好了，找到了收養人。

是啊，過幾天我想把小鼓送過去。

所以，

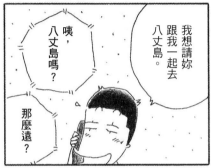

我想請妳跟我一起去八丈島。

咦，八丈島嗎？

那麼遠？

小、小鼓，妳的去處，

決定了。

好

咦，有那麼遠嗎？

八丈島耶

妳再想想……

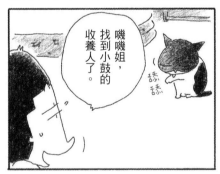

嘰嘰姐，找到小鼓的收養人了。

舔舔

找到收養人的興奮，以及跟小梅之間發展順利的喜悅，把我沖昏了頭，我完全沒想到小鼓的心情。

太好啦，小鼓！

我有好主意！

啊，對了，

76

小嘰嘰的眼睛

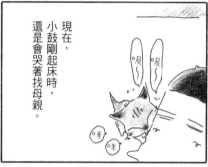

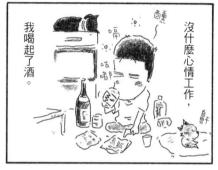

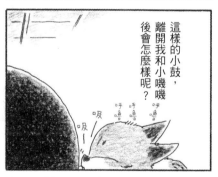

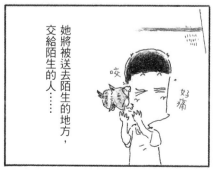

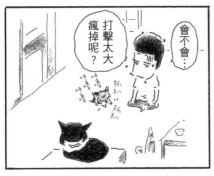

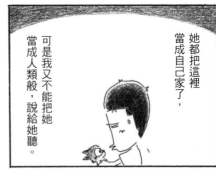

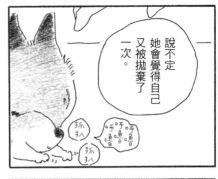

第7章　母親

太好了

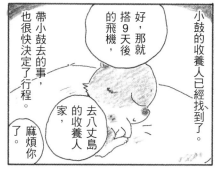

小鼓的收養人已經找到了。

好，那就搭9天後的飛機，

去八丈島的收養人家，麻煩你了。

帶小鼓去的事，也很快決定了行程。

可惡……

可惡……

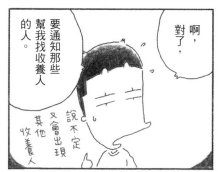

啊，對了，

要通知那些幫我找收養人的人。

說不定又會出現其他收養人。

騙平

81

哦，太好了，哈哈哈。

嘿嘿

就是啊。

小奈

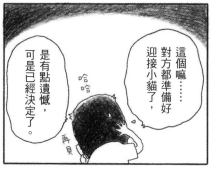

這個嘛……對方都準備好迎接小貓了，

是有點遺憾，可是已經決定了。

哈哈

再見

太好了，這樣你就可以專心工作了。

編輯大人

是、是啊，終於解決了。

真的嗎？太好了，找到了好的收養人。

最近很難找到呢。

動物醫院的醫生

太好了。

是啊

大家都說「太好了」，可是，不知道為什麼，我就是高興不起來。

嗎？

太好了…

不過，有點遺憾，我還以為你會一直養下去呢！

咦？

小呼小呼

倒是醫生說的「很遺憾」，我真的有那種感覺。

82

生活圈

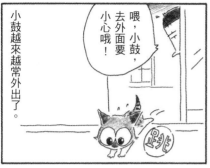

喂，小鼓，去外面要小心哦！

小鼓越來越常外出了。

那傢伙不會有事吧？

總是盯著

小鼓喙喙看

會不會跑遠了？

唉，不見了。

總是盯著

小鼓看

小鼓喙喙呼

喂

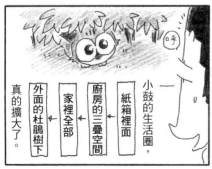

呼

小鼓的生活圈，

紙箱裡面 → 廚房的三疊空間 → 家裡全部 → 外面的杜鵑樹下

真的擴大了。

83

不安

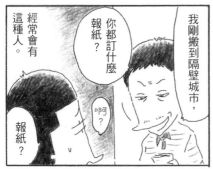

我剛搬到隔壁城市，

你都訂什麼報紙？

經常會有這種人。

啊？

報紙？

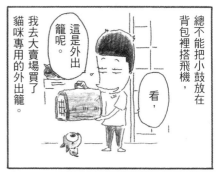

總不能把小鼓放在背包裡搭飛機，

我去大賣場買了貓咪專用的外出籠。

看，

這是外出籠呢。

真不該開門。

咦，小鼓呢？

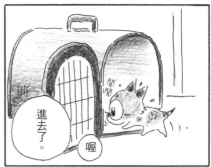

進去了。

喔

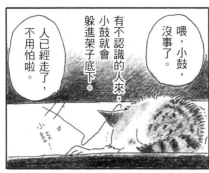

喂，小鼓，沒事了。

有不認識的人來，小鼓就會躲進架子底下。

人已經走了，不用怕啦。

小鼓～！

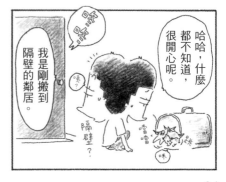

哈哈，什麼都不知道，很開心呢。

我是剛搬到隔壁的鄰居。

隔壁？

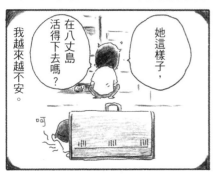

她這樣子，

在八丈島活得下去嗎？

我越來越不安。

84

睡相

85

老師

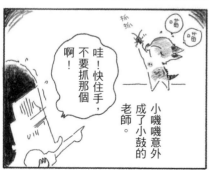

哇！快住手，
不要抓那個
啊！

小嘰嘰意外
成了小鼓的
老師。

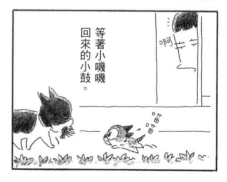

等著小嘰嘰
回來的小鼓。

86

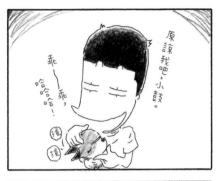

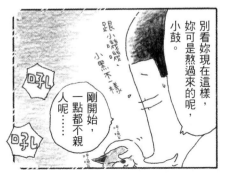

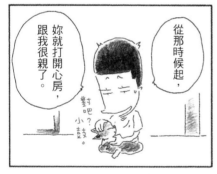

老實說，我對小鼓的疼愛，已經到覆水難收的程度。

可能是花了不少心血，所以產生了更深厚的感情。

因為小嘰嘰討厭小鼓，小梅也反對養小貓（誤會），所以我才開始找人收養，打算把小鼓送出去。

其實，我對小鼓的愛是越來越強烈了。

小鼓被拋棄時，一直哭著找母親。

這次到了收養人的家，會不會又哭著找小嘰嘰跟我呢？

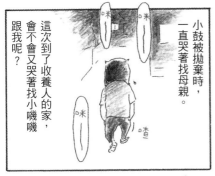

想到三天後可能會變成這樣，

我就心如刀割，沒辦法接近小鼓。

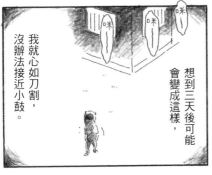

曛時

去八丈島的前一天。

明天就要帶小鼓去了，怎麼辦？要帶她去嗎？不然現在就要拒絕。

對方已經準備好迎接小鼓，還幫我們訂了旅館，我們也已經訂了機位，總不能現在拒絕吧？

小嘰嘰似乎比較習慣小鼓了，最近都會待在家裡。

90

任性地拒絕願意收養
小鼓的人的一番好意呢？

我該不該做好將來會
面對種種麻煩的覺悟，
不要把小鼓送出去，

看來她還是很討厭小鼓，
可是不再往外跑，
應該是習慣小鼓的
存在了。

不知道，
我不知道
該怎麼做。

現在也知道小梅
喜歡貓了，
這件事說不定有
轉圜的餘地。

就看我的決定了。

啊

哥哥，
是我。

喔，怎麼樣？
你還好嗎？

當然是要養啦，
絕對不能送人。

你已經對小鼓
產生了感情，
小鼓也把你當成
母親啦。

呃，
有件事，

這般
那般⋯⋯

就是
這樣

把她送走
後，你一定
會後悔，
知道嗎，
光男。

知道了，

唔，嗯

知道
啦。

哥哥怎麼想？

這種事
還用問嗎！

咦？

不用問？

跟哥哥通過電話後，
我的心霎時做了決定。

小鼓呵！

第8章　前往八丈島

一夜

請檢查安全帶。

到八丈島的飛行時間大約一小時。

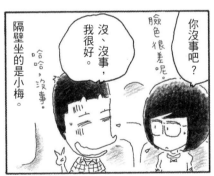

你沒事吧？

臉色很差呢。

沒、沒事，我很好。

哈哈，沒事。

隔壁坐的是小梅。

萬一墜機死掉怎麼辦？

出生以來第一次搭飛機。

啊，飛機動了呢。

是、是啊！

我想起事情變成這樣的來龍去脈。

咦，不送了？

可是收養人已經做好了所有準備呢。

例如訂住宿的旅館

我、我也一起去。

喂？

那麼，你明天不帶小鼓去，打算怎麼做呢？

咦，可是妳可以去嗎？

我想兩個人一起道歉，會比一個人道歉輕鬆一些。

要搭飛機，還要住旅館。

我、我一個人

去八丈島，

旅館房間雖然各自一間，但這是我跟小梅兩人的第一次兩天一夜之旅。

向收養人道歉。

……

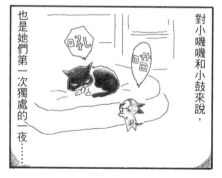

對小嘰嘰和小鼓來說，也是她們第一次獨處的一夜……

呼

呀

96

味道

歡迎光臨

八丈島

羌

我們跟葉加瀨他們在八丈島會合。

葉加瀨，太太，這次麻煩你們了。

歡迎光臨。

葉加瀨　太太

不、不是，我們不是那種關係。

這次是為了小談的事一起來。

預計搭計程車去我們家吧！

這次很抱歉，突然取消，給你們帶來麻煩。

不會、不會。

不用介意。

朋友

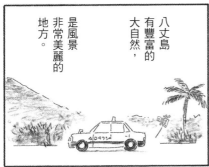

八丈島有豐富的大自然，是風景非常美麗的地方。

沒想到你們是這種關係呢。

這趟旅行盡情地玩吧。

咦？

要好好玩哦！

這位大叔有大便的味道。

自然的味道衝鼻

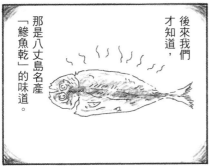

後來我們才知道，那是八丈島名產「鰺魚乾」的味道。

太太

八丈島名產

明日世葉

啊，這是我家養的Pinky。

是嗎？哈哈哈

搞錯了

嘿

嘿

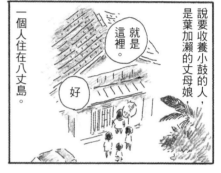

說要收養小鼓的人，是葉加瀨的丈母娘，一個人住在八丈島。

就是這裡。

好

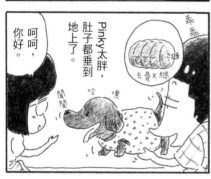

Pinky太胖，肚子都垂到地上了。

呵呵，你好。

乖乖

去骨火腿

嘿

閒閒

媽，他們來了。

沒帶貓就大搖大擺地來了，不知道會不會被罵……

打、打擾了。不過，只有人來。

心跳加速

跳

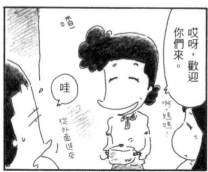

哎呀，歡迎你們來。

哇

喳

從外面進來

啊，媽媽。

啊，對、對不起，這次……

來了！

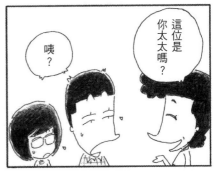

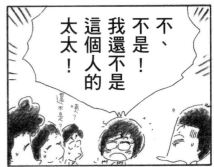

小鼓的遙遠叫喚聲

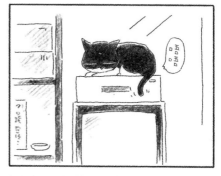

100

小雪

哇，好會跳。
跳
大步

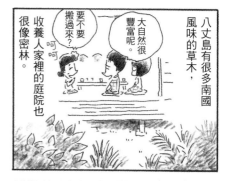

八丈島有很多南國風味的草木，大自然很豐富呢。收養人家裡的庭院也很像密林。

要不要搬過來？
呵呵
咩

這是我家養的貓，叫作小雪。

小雪？

是公貓吧？

小雪有張粗獷、勇猛的臉，跟他可愛的名字恰恰相反。

除了貓老大阿勝外，我沒看過這麼厲害的跳躍。

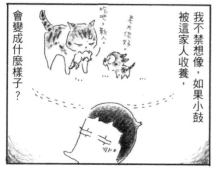

我不禁想像，如果小鼓被這家人收養，會變成什麼樣子？

吃吧，新人。
老大你好

啊
貓！

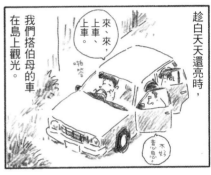

彩排

風景真好哇~

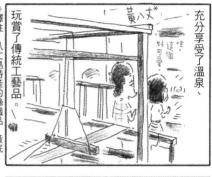

充分享受了溫泉、玩賞了傳統工藝品。

黃八丈*

咦、這個好可愛

＊譯註：八丈島特產的絲織品，黃底、褐色條紋。

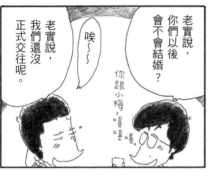

果然不出我所料，小梅喝太多，很快就躺平了。

讓她睡吧

好

晚上，五個人在居酒屋喝酒。

鯵魚乾跟酒很搭呢！

太太，妳真能喝~

不過味道很強

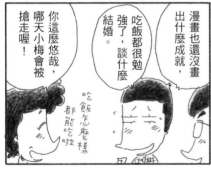

老實說，你們以後會不會結婚？

老實說，我們還沒正式交往呢。

唉~

你跟小梅

哈哈，伯母真是的

呵呵

我是太太啦！

漫畫也還沒畫出什麼成就，吃飯都很勉強了，談什麼結婚。

你這麼悠哉，哪天小梅會被搶走喔！

吃飯怎麼樣都能吃啦

是男人就不要五四三了，你喜歡她吧？快點向她求婚，

是、是啊，就那麼做吧！

哈哈乾杯！

鏘

來乾杯！

那麼,現在來彩排吧,不管做什麼事,練習都很重要。

咦?好吧,彩排一下。

小梅,請嫁給我......太小聲了,再一次。

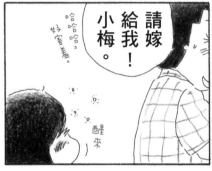

恭喜你,她答應了呢!

咦?那樣算答應了嗎?

耶耶耶耶

請嫁給我!小梅。

哈哈哈哈,好豪華。

醒來

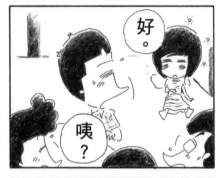

真的?假的?

是醉了?還是,精神錯亂?

太太,感冒就不好啦。

好。

咦?

在八丈島,我有生以來,第一次做了求婚(?)這種事。

來慶祝,乾杯

錯就算是吧

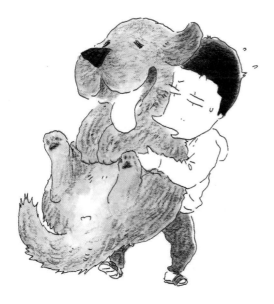

第9章　再見青春

三個月後

呃—
該不該說呢？
怎麼辦呢？
我思考了20秒鐘

在飛機上。
我喝醉後有沒有說什麼奇怪的話？
呃，

沒想到在短短3個月後，我們真的結婚了。
我說請嫁給我吧！
咦!!

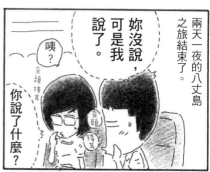

兩天一夜的八丈島之旅結束了。
妳沒說，可是我說了。
咦？
你說了什麼？

我回來了

八丈島的土產

沒有我，單獨相處了一夜的小嘰嘰與小鼓，

咦？

會不會因為共同度過苦難，變融洽了呢？我這麼期待。

喂，我回來啦！

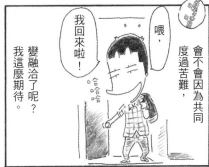

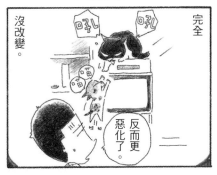

完全沒改變。反而更惡化了。

喔

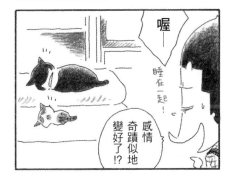

睡在一起！感情奇蹟似地變好了!?

房子

結婚進行曲

小嘰嘰一定會想出去，所以，要租獨棟或是集合住宅的一樓。

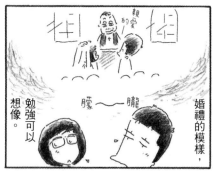

該說弄假成真嗎？我們決定結婚了。

有人來，小嘰嘰就會躲起來。

我打電話給以前住在隔壁的阿松，某些房東有私下的默契，可以養寵物。跟他討論。

阿松是從事房仲相關工作

哦

原來如此

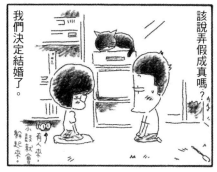

婚禮的模樣，勉強可以想像。

親愛的

朦朧

搬到離這裡很近的地方，小嘰嘰可能會跑回來。那就搬遠一點。

這樣啊

一個小時後就會自己跑出來

呵

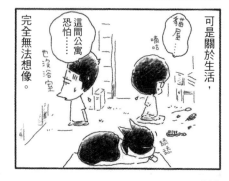

可是關於生活，完全無法想像。

這間公寓恐怕……也沒浴室

貓屋

嗶唔

我們決定搬到遠一點的集合住宅一樓。

那麼，在我娘家附近……找找看吧！

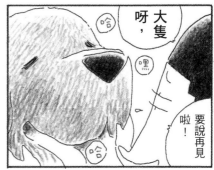
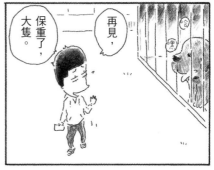

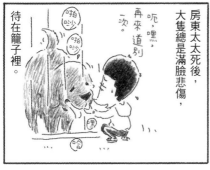
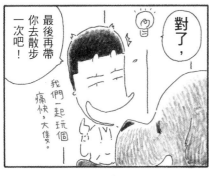
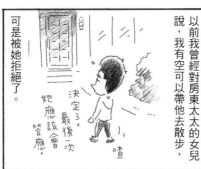

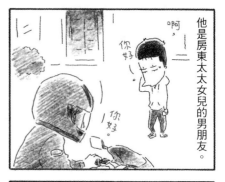
他是房東太太女兒的男朋友。

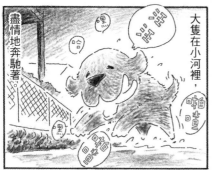
大隻在小河裡，盡情地奔馳著。

時機不對。

乖乖，大隻，開心嗎？他很開心呢。

自從房東太太去世後，我從來沒看過大隻玩得這麼開心。

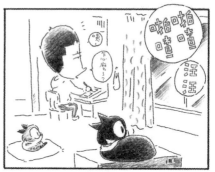

112

歐巴桑

那家澡堂，我去了18年。

泡在浴缸裡時，我老覺得忐忑不安。

咔叩

謝謝惠顧。

呃，請問，

歐巴桑今天……

知道我成為漫畫家時，澡堂的歐巴桑很替我高興。

哎呀，太好了，你成為漫畫家了啊？

好廚害啊。

如果告訴她我要結婚了，她一定也很開心。

平時她老擔心我娶不到老婆

可是，也要跟歐巴桑說再見了，有點難過。

歡迎光臨。

歐巴桑的媳婦

咦？

歐巴桑不在嗎？今天休假？

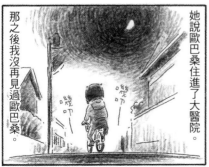

她說歐巴桑住進了大醫院。

縱叩

那之後我沒再見過歐巴桑。

不是死翹翹了。

展翅

右欄：

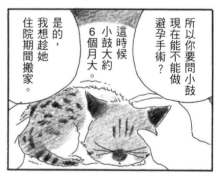

哎喲，真的要結婚了？

杉作要結婚了？

不久前還過著有一頓沒一頓的生活呢，你好厲害。

那段期間承蒙照顧了。

哈哈。

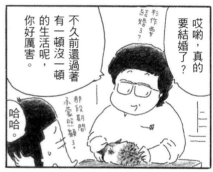

所以你要問小鼓現在能不能做避孕手術？

這時候小鼓大約6個月大。

是的，我想趁她住院期間搬家。

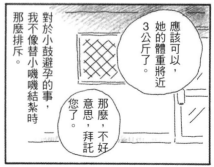

應該可以，她的體重將近3公斤了。

對於小鼓避孕的事，我不像替小嘰嘰結紮時那麼排斥。

那麼，不好意思，拜託您了。

左欄：

可能是因為替小嘰嘰做過了吧？

也可能純粹是因為第二隻，所以習慣了。

我回來囉！

啪噠

嗯？

怎麼麻了？小嘰嘰嘰。

啊，這個嗎？

小鼓，小嘰嘰不在啦。

閒閒

起初她好像有點想不透，後來漸漸開心起來。

伸展　舔舔

沒錯，趁現在展翅翱翔吧，小嘰嘰，哇哈哈！

樓梯遊戲

小嘰嘰不肯進屋裡。

可能是覺得氣氛跟平常不一樣，

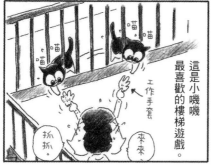

這是小嘰嘰最喜歡的樓梯遊戲。

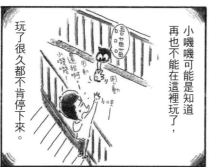

小嘰嘰可能是知道再也不能在這裡玩了，玩了很久都不肯停下來。

小黑？

我的頭腦一片混亂。

為何？

為什麼？

還活著！

把哥哥那份也收進來，共收拾了19年份的原稿、資料做分類。

這個要留。

這個不留。

哇啊

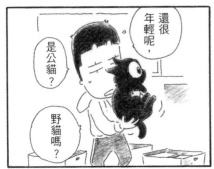

摸起來的感覺，跟真的小黑不太一樣。

啊

好柔軟。

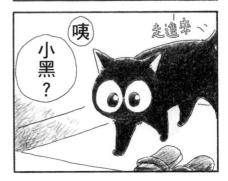

還很年輕呢，

是公貓？

野貓嗎？

咦

小黑？

走進來

116

那是以前跟小黑很好的花斑貓。

走吧，

回家去。

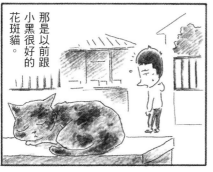

也老了呢，花斑貓如此。身體消瘦

不知不覺中，跟小黑、小嘰嘰同世代的貓也減少了。

呼

這傢伙想幹嘛？

希望小黑的血脈，還在這個城市的某處延續著。

我不禁這麼想。

難道是…

啊，

小黑的小孩或孫子，來家裡探訪？

我心想可能有這種事嗎？

可是貓社會也有很多我們不了解的地方。

喂、

喂！

啪咔

啪咔

然後，小黑和小嘰嘰來了。

咪— 喵—

搬家

不知不覺中，家裡變得破破爛爛。

就要跟這間公寓說再見了。

空蕩蕩

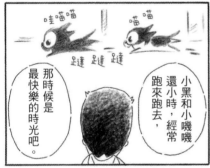

哇喵喵 喵喵 足達足達足達

小黑和小嘰嘰還小時，經常跑來跑去

那時候是最快樂的時光吧。

在這裡生活了18年，

發生過很多事。

喵

我跑來哥哥的住處，邊當拳擊手，邊幫哥哥畫漫畫。

118

小嘰嘰發出了嚎叫聲。

不知道是悲哀還是憤怒，

對小嘰嘰來說，這裡是無可取代的住處。

她一定不想搬家。

原諒我，小嘰嘰，

走囉！

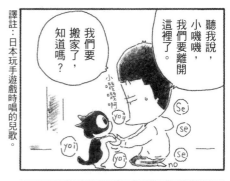

聽我說，小嘰嘰，我們要離開這裡了。

我們要搬家了，知道嗎？

譯註：日本玩手遊戲時唱的兒歌。

總覺得我是奪走了小嘰嘰的幸福，

換取我自己的幸福。

第10章　璀璨新生活

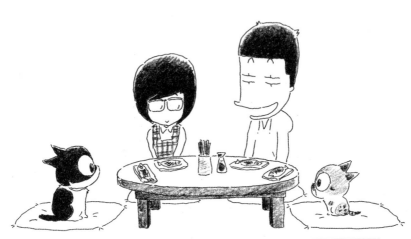

新生活

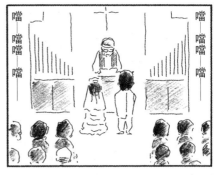

噹 噹噹噹 噹

我跟小梅結婚了，婚禮是那種街頭巷尾常見的標準型。

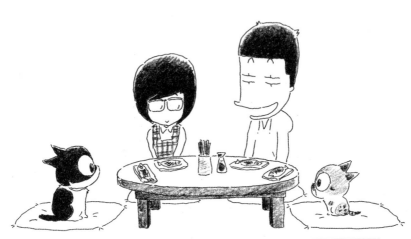

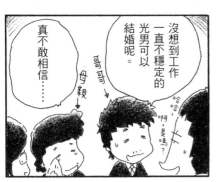

沒想到工作一直不穩定的光男可以結婚呢。

真不敢相信……

←母親

←哥哥

哈哈哈

啊，是喔！？

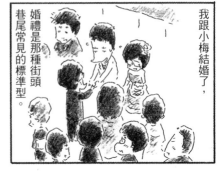

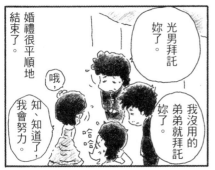

光男拜託妳了。

我沒用的弟弟就拜託妳了。

哈哈

婚禮很平順地結束了。

哦、知、知道了，我會努力。

新生活在新的住處開始了。

家裡有了浴室，實在太開心了。太開心了。

我也很歡喜，可是澡堂畢竟不方便。

出神—

對了，我們要怎麼稱呼彼此？

已經是夫妻了

也不要再用敬語了吧？

像這樣嗎？

妳是說

你還好吧？

怎麼了？

啊？

沒有啦

吃飯了！

洗澡了！

睡覺了！

都這樣說話

或是「那不行」之類的？

不是這樣吧…

突然湧現種種幸福感，

還有結婚的興奮感。

還有件事感觸特別深。

什麼事？

就發起呆來了啊

是有了太太嗎？

沒想到我也能得到這麼平凡的幸福。

稱呼會很自然地形成，

就像小嘰嘰名字那樣。

嗯嗯

說得也是。

這種地方

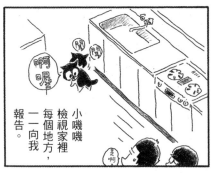

啊喔

小嘰嘰檢視家裡每個地方，一向我報告。

是啊

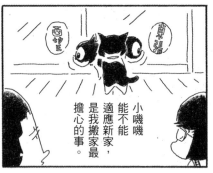

嘰嘰姐到底在說什麼？

告訴我。

咦？

小嘰嘰能不能適應新家，是我搬家最擔心的事。

我不要待在這種地方，快帶我回去原來的家──

我覺得她是這麼說。

呃～

啊喔

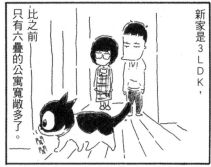

新家是3LDK，比之前只有六疊的公寓寬敞多了。

她說很寬敞很好。

她是很開心囉？

我

啊喔

太好了！

是啊。

啊喔

一圈

第二擔心的事，
是外出的小嘰嘰，

不知道能不能在這片
陌生的土地求生存。

啊

跑出去了

才剛搬來啊

我把朝北的六疊空間
當成工作室，

做為小嘰嘰外出的出入口。

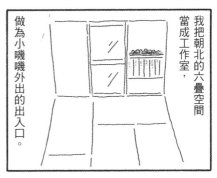

跟去看看。

啊怎麼辦

呃，桌子擺這裡。

布置得像以前的房間，
小嘰嘰說不定會平靜下來。

嘿咻

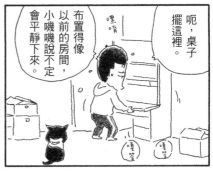

小嘰嘰在自己居住的
建築物繞一圈，

我家是五層建築的一樓

碎步快走

碎步快走

動物醫院的醫生說，最好
一個禮拜內不要放她出去。

等等，小嘰嘰，還不能出去，
妳會迷路回不了家哦！

啊

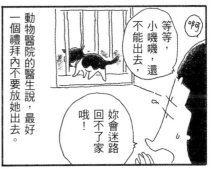

就回家了。

好厲害，才剛搬來呢。
太聰明了，恩恩！

跳

馬光

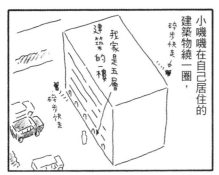

鞋子

我們很快因為生活習慣，

可是嘰嘰姐不喜歡擦腳。

不能跟你以前像山廟的破房間比吧？

產生對立的意見。

哦？太棒了。

嘰嘰姐很厲害呢，沒有迷路，回到家了。

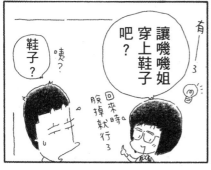

鞋子？

咦？

讓嘰嘰姐穿上鞋子吧？

有——了？

回來時脫掉就行了

咦？

馬上開始磨爪子了

嘰嘰姐有沒有擦腳？

對了，

抓
抓

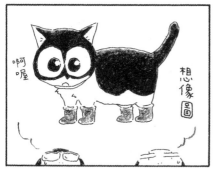

啊喔

想像圖

腳？

非擦不可嗎？

人不會把泥巴踩進屋內吧？

貓腳？

又不是國外

小梅說得很認真，

這主意很好吧？

嗯——我從來沒想過呢。

我覺得我們之間好像有點代溝。

試試看吧……

舔舔

但凡事不試不知道，我試著替小嘰嘰做外出鞋。

哇，太好了，很合腳！

做好了！

啊

咬咬

甩甩

砰

來，嘰嘰姐，這是鞋子，很好看呢。

耶耶穿穿看。

不行。

果然

哈哈沒辦法。

那麼，拿去。

抹布

喵喵

她回來就幫她擦乾淨

好漂亮。

推推

小梅比一般人愛乾淨。

嘰嘰姐卻完全不管這種事。

擦擦

要擦乾淨才行

�我被夾在她們中間

性格

搬家當天的晚上。

白天她都自己回來了,不會有事吧。

過了半夜一點。

呼 呼

小梅睡了

搬家當天也要工作嗎…

截稿 截稿 截稿

發生太多事,拖稿了。

呼 呼

怎麼了?

哇!

叩叩 叩叩

嗯?

小嘰嘰跑出去了

汪 汪

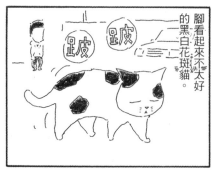

應該不是…

這隻頭很小，是深紅褐色的母貓。

這隻。

有隻看起來面目猙獰的貓，坐在腳踏車停放處的速克達上面。

這傢伙很可疑

盯

我們兩個互瞪

救

小嘰嘰擅自闖入了這裡的貓社會，

不准你欺負我家的小嘰嘰！

一定是被當成了新人。

作者10歲時

10歲

小嘰嘰在白天外出。

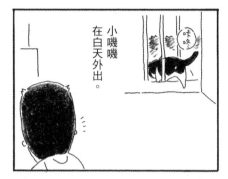

我擔心她，跟著出去。

咦，是貓嗎？

盯

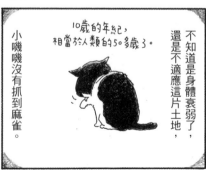

小嘰嘰沒有抓到麻雀。

不知道是身體衰弱了，還是不適應這片土地，10歲的年紀，相當於人類的50多歲了。

璀璨新生活

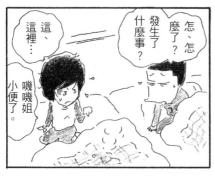

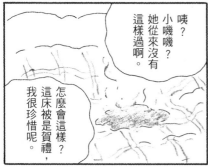

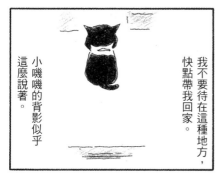

野貓三兄妹

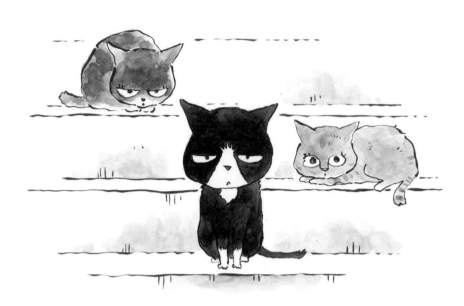

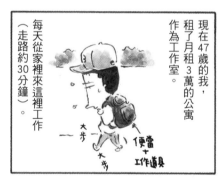

現在47歲的我，
租了月租3萬的公寓
作為工作室。

每天從家裡來這裡工作
（走路約30分鐘）。

我租的是二樓的邊間。

呼

瓦斯桶

公寓是木造兩層建築
（屋齡約20年），

全部有八個房間。

哇
！！

躂
躂
躂
躂
躂
躂

嚇我一跳

逹逹逹

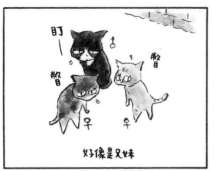

盯—

撇目

撇目

早

早

好像是兄妹

喳

年輕

公貓

我什麼都沒做，
卻被他們當成了壞人。

我們是彼此
嚇彼此吧？

每天都覺得心情不好。

總是群聚在樓梯上的貓，

看到我來
就會逃下樓。

我常來啊！

啐

乾嘛
嚇我
啦！

房間是
六疊大，
從早到晚
一個人
工作。

悄悄

撇目

撇目

亮—

靈光
乍現！

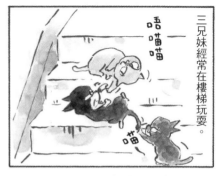

三兄妹經常在樓梯玩耍。

吾喵喵
喵喵喵

我的計畫就是利用食物讓他們親近我。

來、來、來，很好吃哦。

家裡的貓吃剩的食物

嘎沙沙

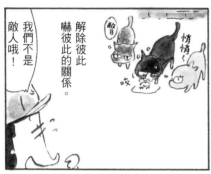

隔天，我立刻進行了某項計畫。

黑、黑、黑，等著瞧吧，你們絕佳。

從窗戶可以清楚看見他們

舔舔

喵

解除彼此嚇彼此的關係。

我們不是敵人哦！

敵目

悄悄～

咬

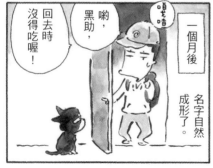

一個禮拜後

變成每天早上等候的關係。

喔——

黑貓自己來了。

翌日

喳——

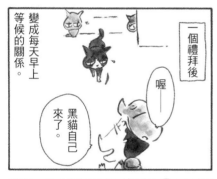

一個月後

名字自然成形了。

啾，黑助，回去時沒得吃喔！

唔嗯嗯

等等！

蹉蹉

嘎沙嗯

136

野貓三兄妹　完

什麼是貓的幸福

對貓而言，什麼是幸福呢？

從擅自改變小嘰嘰的生活環境後，

我開始思考這件事。

我不但把小貓撿回家，

最後還結婚搬家了。

小嘰嘰心中，

一定不希望我飼養新的貓，

也想一直住在原來的公寓。

長久以來，我們如此親近，

所以我可以瞭解小嘰嘰的心情。

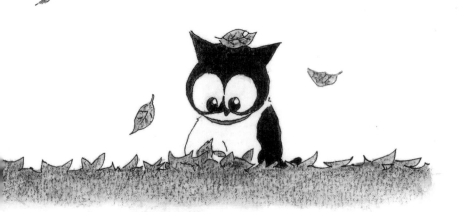

然而，我卻要求她忍耐。

直到第三集，都是描寫這樣的過程。

下次的完結篇，

我想描寫，

不得不忍受我的任性的小嘰嘰，

在那之後，

過著怎麼樣的生活。

對貓而言，幸福是什麼？

對我而言，幸福是什麼？

我會邊畫邊思考。

杉作

愛視界 024

為什麼貓都叫不來 3 【書衣海報版】

猫なんかよんでもこない。その３

作

者：杉作

Sugisaku｜譯

者：涂愫芸｜　　　　出版者：

愛米粒出版有限公司｜地址：台北市10445中

山北路二段26巷2號2樓｜編輯部專線：（02）

25622159｜傳真：（02）25818761｜【如果您對本

書或本出版公司有任何意見，歡迎來電】｜總

編輯：莊靜君｜印刷：上好印刷股份有限公司｜電

話：（04）23150280｜初版：二〇一四年（民103）四月

十日｜二版一刷：二〇二三年（民112）二月九日｜定

價：320元｜總 經 銷：知己圖書股份有限公司｜郵政劃

撥：15060393｜（台北公司）台北市106辛亥路一段30號9樓｜

電話：（02）23672044／23672047｜傳真：（02）23635741｜（台中公

司）台中市407工業30路1號｜電話：（04）23595819｜傳真：（04）

23595493｜國際書碼：978-626-96354-9-8｜CIP：947.41／

111021777｜NEKONANKA YONDEMO KONAI. Sono 3 © 2013 Sugisaku All

Rights Reserved. Original Japanese edition published in 2013 by

JITSUGYO NO NIHON SHA, Ltd. Complex Chinese Character

translation rights arranged with JITSUGYO NO NIHON SHA, Ltd.

through Haii AS International Co., Ltd. Complex Chinese translation

copyright © 2014 by Emily Publishing Company, Ltd.

因為閱讀，我們放膽作夢，恣意飛翔─成立於2012年
8月15日。不設限地引進世界各國的作品。在看書成
了非必要奢侈品，文學小說式微的年代，愛米粒堅持出版好看的故事，讓
世界多一點想像力，多一點希望。

愛米粒 FB　　　填回函送購書金

《為什麼貓都叫不來》系列作品，讀者回函卡來信眾多，
為大家精選幾封讀者的熱烈回響！
讀者們的狂愛，我們聽見了！感謝大家的支持。

深深被作者與貓咪的互動給吸引。覺得心靈都被治癒了。

台北市大同區
林小姐，28 歲

好可愛的畫風，我也有養貓，看這本書都會不自
覺的會心一笑！希望作者大人可以再多分享和愛
貓的故事♥愛米粒能出版這本書真是太棒了！

彰化縣大村鄉
李小姐，21 歲

之前在網路書店看到介紹，因為自己也有養貓，所以特
別注意跟貓有關的書。在火車站附近的書店看了兩分鐘，
就毫不猶豫地將 2 本都買回家。因為溫暖的畫風真是太
棒了！謝謝愛米粒出版這麼棒的書，謝謝！加油！

嘉義縣大林鎮
錢小姐，28 歲

台中市南屯區
洪小姐，11 歲

我很喜歡貓咪，我覺得這本書畫得非常生動！內容
也很有趣，希望可以再出第三本喔！加油 -> ○ <

我覺得你第一、二集的書很好看，
希望可以看到你的第三集。

新北市中和區
林先生，10 歲

新北市汐止區
呂小姐，28 歲

作者描繪生動有趣，有歡笑有淚水，很多地方都能產
生共鳴，非常喜歡這本書，也很值得推薦，一看再看。

雖然本身並沒有養貓，但真的很喜歡貓的一切事物，
甚至是貓與主人的互動真的相當有趣，藉由此書也能
簡單易瞭的看見與明白，真的很棒！作者加油~相信
你也能找到喜歡小嘰嘰的另一半。愛米粒也很棒，出
版的書都相當引人入勝！加油~ GO GO~

台南市佳里區
許小姐，25 歲

很喜歡這本書，希望有續集，會再繼續購買。去年撿了幼幼貓，當了一年貓奴後，對書中的一切故事感觸良多，也希望有更多更多的人能給身邊的動物溫暖~

高雄市新興區
朱小姐

看著內容，又想起與家中貓咪們相遇及相處的過程，也想到許多如同過客的流浪貓咪的往事。希望作者能持續畫下去，非常喜歡這系列！

新北市淡水區
張小姐，25 歲

作者細心描繪和貓咪相處的情景，特別令人感到溫暖，也感動！

台北市信義區
王小姐，31 歲

不論是書封的質感或是內容，都令我印象深刻。我也是買了第1集後，才再追第2集，希望能有更棒的作品出版。加油！

高雄市新興區
陳小姐，24 歲

內容溫馨可愛，迫不及待想看續集。By 愛貓人

宜蘭縣五結鄉
廖小姐，22 歲

一開始是看到網路書店的廣告信，被封面吸引，就決定 1、2 兩本都買。看完後，原本對貓不感興趣的我，現在對貓的世界充滿好奇 ^_^

桃園縣中壢市
李小姐，20 歲

一翻開就停不下來，不論是小黑、小嘰嘰，還是杉作作者本人都好有趣，如果有後續可以快點推出嗎？或是杉作老師的其他作品，謝謝！

台南市永康區
李先生，25 歲

完全把養貓人的「症狀」描繪出來！一旦成了貓奴，這輩子就無法翻身了 XD

台中市梧棲區
陳小姐，25 歲

自己很愛cat~ 無意間逛網路書店時發現的。立馬被書封四格漫畫給吸引~ 書整個也好可愛~ 故事深得人心，真的是太好看了，一翻開就停不下。看了一遍還會一直重複看第2、3遍！請作者杉作一定要加油~！非常支持他的風格♥

新北市三峽區
王小姐，27 歲

與貓平日生活的小點滴，卻充滿著暖暖的幸福感！
^_^ 好書~ PS.小黑死了哭慘了>_<

宜蘭縣羅東鎮
簡小姐，21 歲

新北市蘆洲區
黃小姐，23 歲
雖然我家是養小狗，但卻感同身受。很佩服作者，即使經濟困難也把小黑、小嘰嘰照顧好，並沒有丟棄他們，這是許多人都做不到的。

看貓 1 的時候，在小黑死掉那裡哭了……
這本書真的很好看，期待貓 3 出來。

台中市霧峰區
洪小姐，13 歲

彰化縣彰化市
鄭小姐，36 歲
我是個愛貓奴，邊看此書邊摸著我的貓，有種和作者面對面對話的感覺，都是因為貓的關係，非常感謝這本書的出版！

養了第一隻，真的會無止境的養下去，連外面的浪貓都會關注呢！誰叫我們喜歡上貓了呢~呵~ 期待第3集喔！

台中市西屯區
吳小姐，34 歲

基隆市中正區
黃小姐，23 歲
好喜歡小黑、小嘰嘰、貓老大，跟貓的一切小確幸！又哭又笑的人生小劇場這麼真實，希望小嘰嘰永遠健康！

我的咪兒子今年走了，享年13歲。沒有勇氣再養一隻，但又思念他……看看作者可愛的咪畫作品得以聊慰，以解相思之苦……

花蓮縣富里鄉
伍先生，34 歲

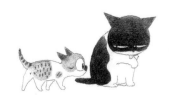